墨客
MOKE
SHUFA XILIE CONGSHU

书法系列丛书
SHUFA XILIE CONGSHU

唐 王勃 撰

班志铭 编著

历代名家名文墨迹选

宋苏轼书滕王阁序

黑龙江美术出版社

图书在版编目（ＣＩＰ）数据

宋苏轼书滕王阁序 / 班志铭编著．．－－ 哈尔滨 ：黑
龙江美术出版社，2023.10
（历代名家名文墨迹选）
ISBN 978-7-5593-9495-8

Ⅰ．①宋… Ⅱ．①班… Ⅲ．①行书－碑帖－中国－北
宋 Ⅳ．①J292.25

中国国家版本馆CIP数据核字(2023)第095971号

历代名家名文墨迹选——宋苏轼书滕王阁序
LIDAI MINGJIAMINGWEN MOJI XUAN——SONG SUSHI SHU TENGWANGGE XU

出 品 人：于 丹
编　 著：班志铭
责任编辑：王宏超
装帧设计：李　莹
出版发行：黑龙江美术出版社
地　　址：哈尔滨市道里区安定街225号
邮　　编：150016
发行电话：（0451）84270514
经　　销：全国新华书店
印　　刷：哈尔滨午阳印刷有限公司
开　　本：787mm×1092mm1 / 8
印　　张：6
版　　次：2023年10月第1版
印　　次：2023年10月第1次印刷
书　　号：ISBN 978-7-5593-9495-8

定　　价：24.00元

苏轼

苏轼（一○三七—一一○一），北宋文学家、书画家、美食家。字子瞻，号东坡居士。汉族，眉州眉山（今四川）人，葬于颍昌（今河南省平顶山市郏县）。一生仕途坎坷，学识渊博，天资极高，诗文书画皆精。其文汪洋恣肆，明白畅达，与欧阳修并称欧苏，为『唐宋八大家』之一；诗清新豪健，善用夸张、比喻，艺术表现独具风格，与黄庭坚并称苏黄；词开豪放一派，对后世有巨大影响，与辛弃疾并称苏辛；书法擅长行书、楷书，能自创新意，用笔丰腴跌宕，有天真烂漫之趣，与黄庭坚、米芾、蔡襄并称宋四家；画学文同，论画主张神似，提倡『士人画』。著有苏东坡全集和东坡乐府等。

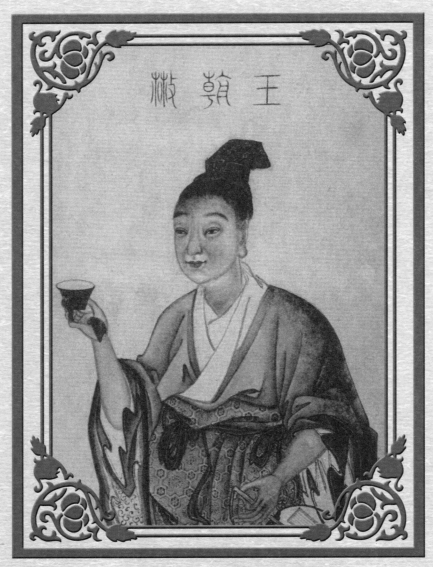

王勃 画像

　　王勃（649或650—676），字子安，绛州龙门（今山西省河津县）人。隋末文中子王通之孙。六岁能文，未冠应幽素科及第，授朝散郎，为沛王（李贤）府修撰。因作文得罪高宗被逐，漫游蜀中，客于剑南，后补虢州参军。又因私杀官奴获死罪，遇赦除名，父福畤受累贬交趾令。勃渡南海省父，溺水受惊而死。与杨炯、卢照邻、骆宾王并称"初唐四杰"。其诗气象浑厚，音律谐畅，开初唐新风，尤以五言律诗为工；其骈文绘章缋句，对仗精工，《滕王阁序》极负盛名。于"四杰"之中，王勃成就最大。诗文集早佚，明人辑有《王子安集》。

历代名家名文墨迹选

宋苏轼滕王阁序

滕王阁诗序

南昌故郡洪都

新府星分翼轸

地接衡庐襟三
江而带五湖控
蛮荆而引瓯越

历代名家名文墨迹选

宋苏轼滕王阁序

物華天寶龍光
射牛斗之墟人
傑地靈徐孺下

历代名家名文墨迹选

宋苏轼滕王阁序

陳蕃之榻雄州
霧列俊采星馳
臺隍枕夷夏之

历代名家名文墨迹选

宋苏轼滕王阁序

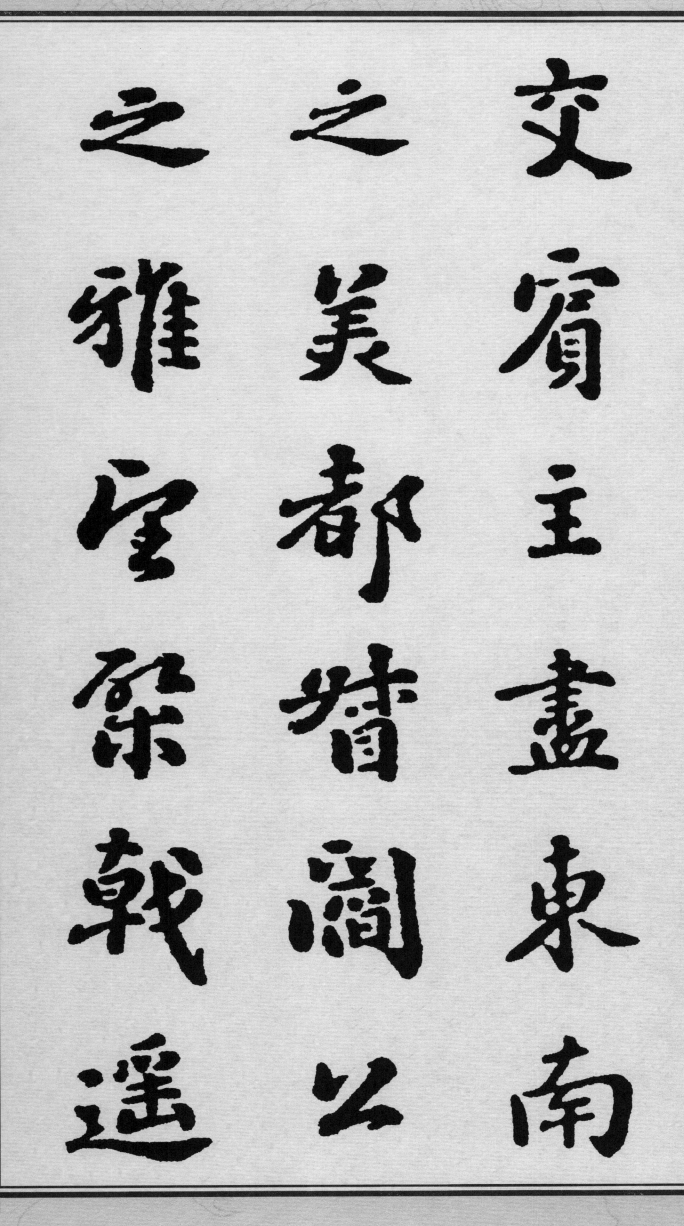

交宾主尽东南

之美都督阎公

之雅望棨戟遥

临宇文新州之

懿范襜帷暂驻

十旬休假胜友

历代名家名文墨迹选

宋苏轼滕王阁序

历代名家名文墨迹选

宋苏轼滕王阁序

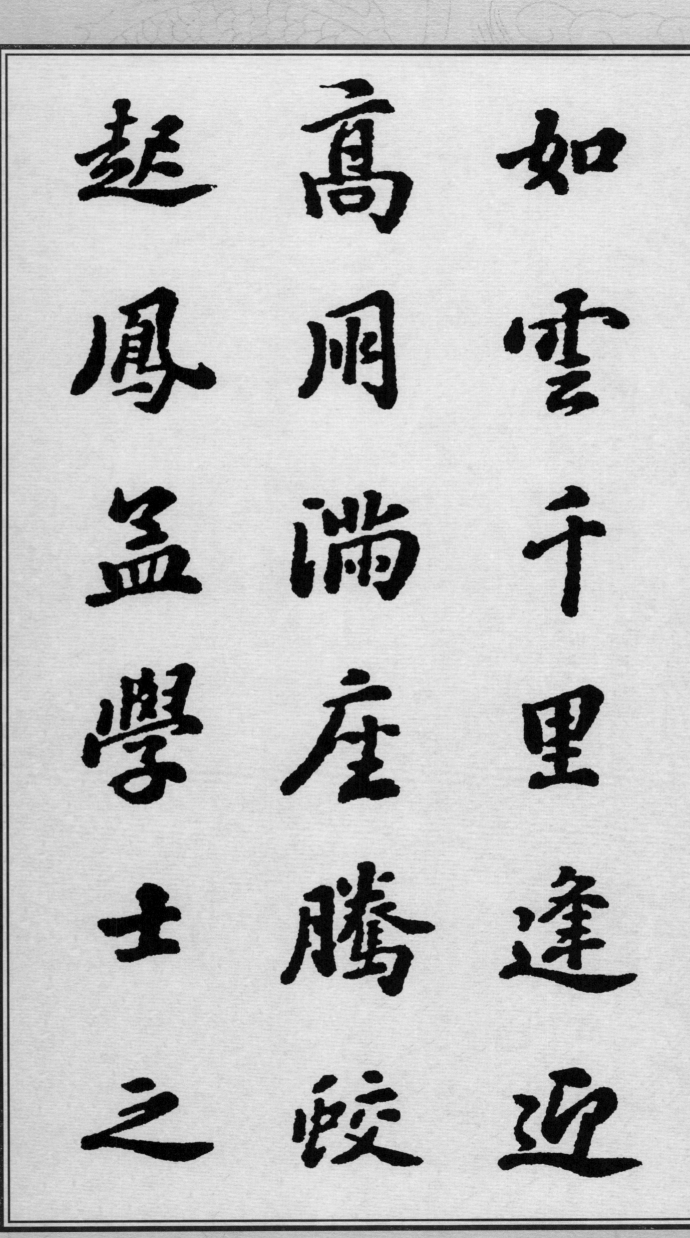

如雲千里逢迎

高朋滿座騰蛟

起鳳孟學士之

词宗紫电清霜王将军之武库家君作宰路出

历代名家名文墨迹选

宋苏轼滕王阁序

历代名家名文墨迹选

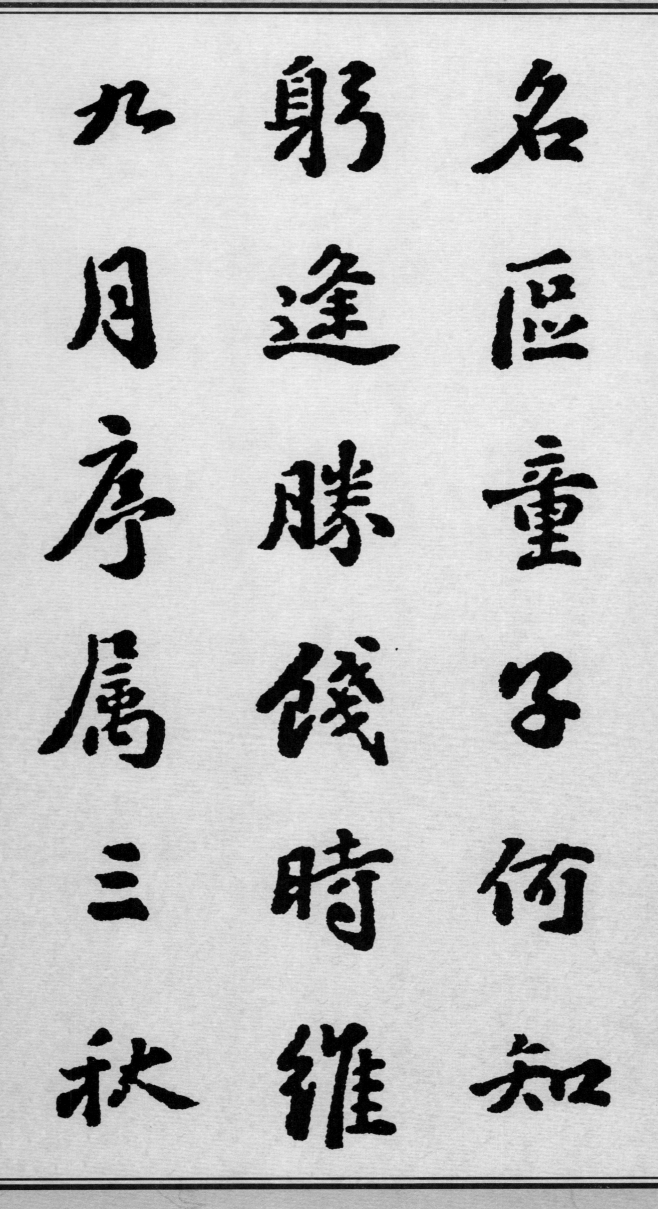

宋苏轼滕王阁序

名区童子何知

躬逢胜饯时维

九月序属三秋

名区童子何知

躬逢胜饯时维

九月序属三秋

九

潦水尽而寒潭

历代名家名文墨迹选

宋苏轼滕王阁序

一〇

潦水盡而寒潭
清烟光凝而暮
山紫儼驂騑扵

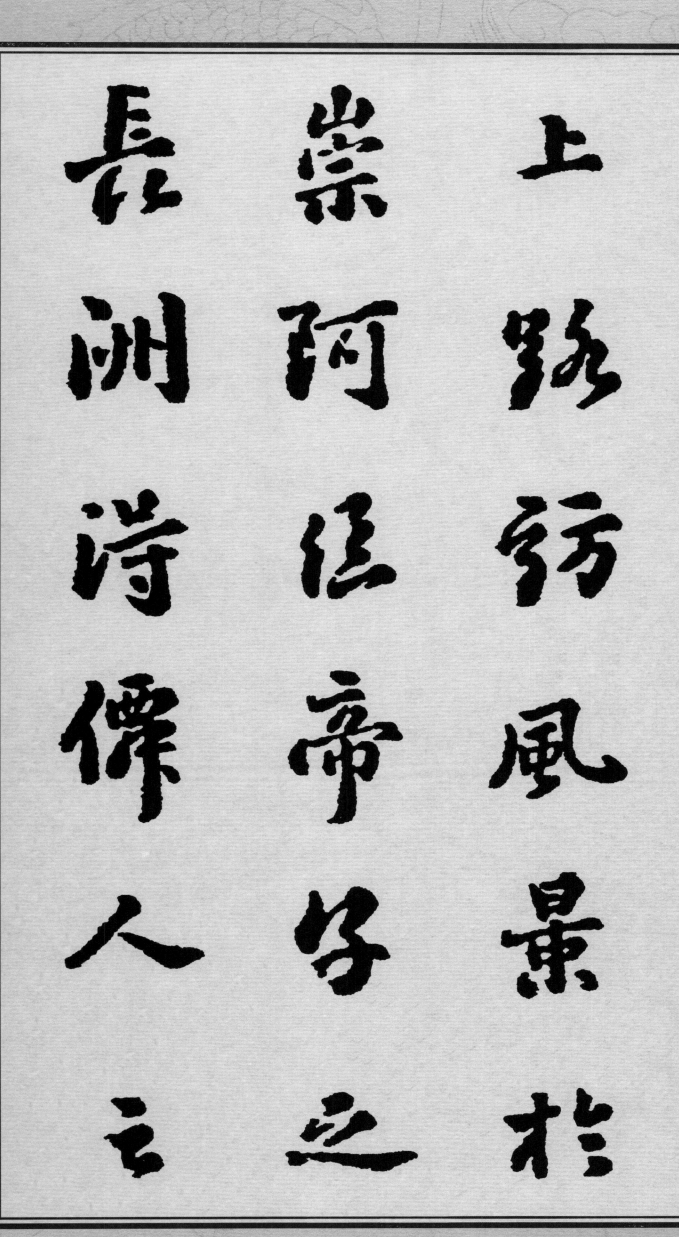

上路访风景于崇

長崇阿临帝子之长

洲阿得仙人之旧

舊館層巘聳翠
上坐重霄飛閣
流丹下臨無地

旧馆层台耸翠
上出重霄飞阁
翔丹下临无地

历代名家名文墨迹选

宋苏轼滕王阁序

旧馆层台耸翠
上出重霄飞阁
翔丹下临无地

一二

鶴汀鳬渚窮島

与之縈迴桂殿

蘭宮列岡峦之

历代名家名文墨迹选

宋苏轼滕王阁序

一三

體勢披繡闥俯

雕甍山原曠其

盈視川澤盱其

历代名家名文墨迹选

宋苏轼滕王阁序

一四

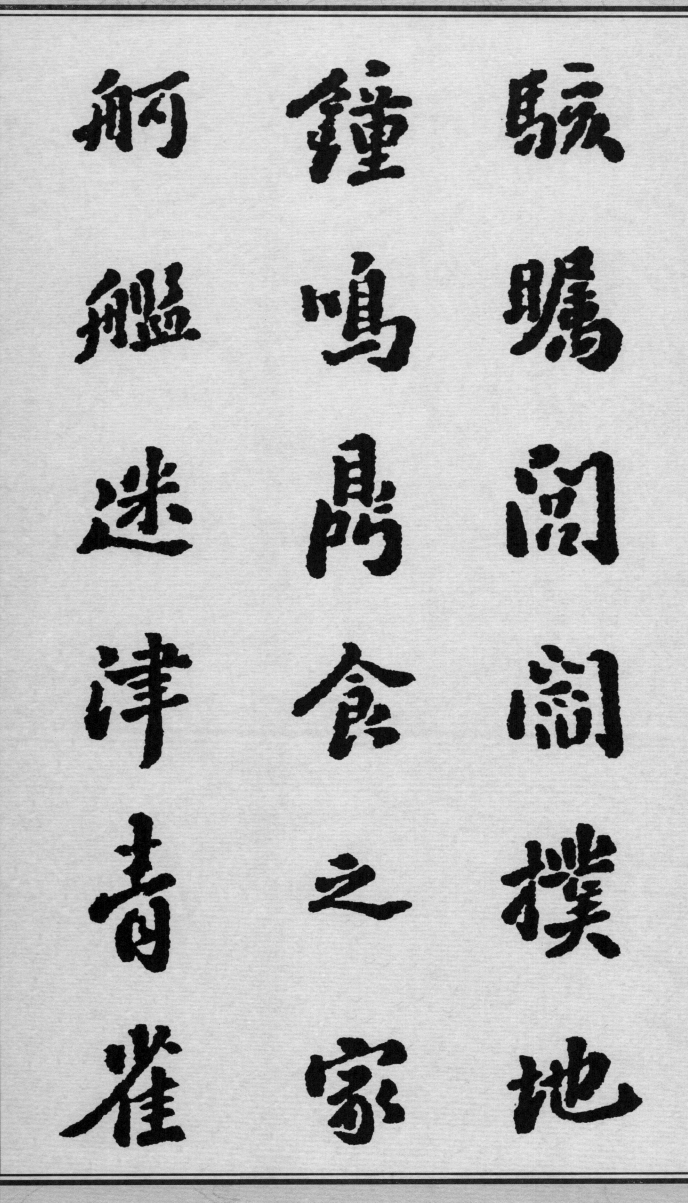

历代名家名文墨迹选

宋苏轼滕王阁序

黄龙之轴虹销
雨霁彩徹区明
落霞与孤鹜齐

飛秋水共長天

一色漁舟唱晚

響竆窮彭蠡之濱

雁陣驚寒聲斷
衡陽之浦遙襟
甫暢逸興遄飛

历代名家名文墨迹选

宋苏轼滕王阁序

一八

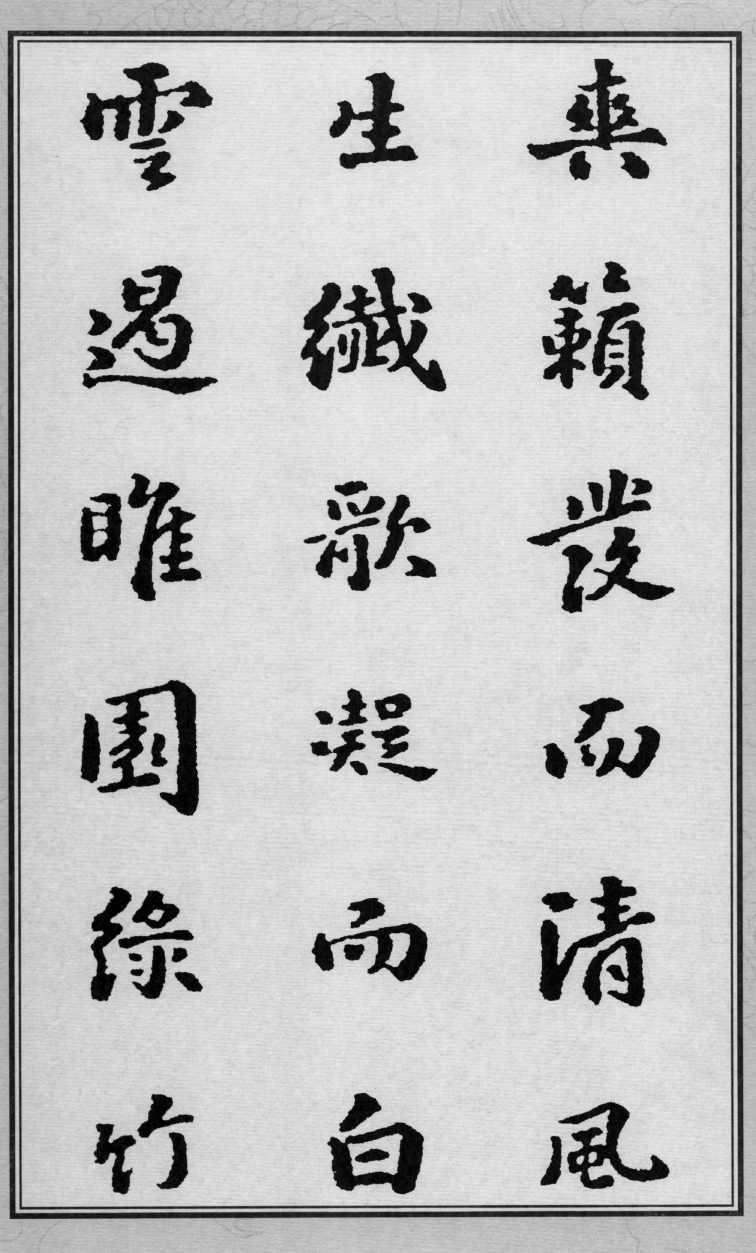

历代名家名文墨迹选

宋苏轼滕王阁序

一九

气凌彭泽之尊
邺水朱华光照
临川之笔四美

历代名家名文墨迹选

宋苏轼滕王阁序

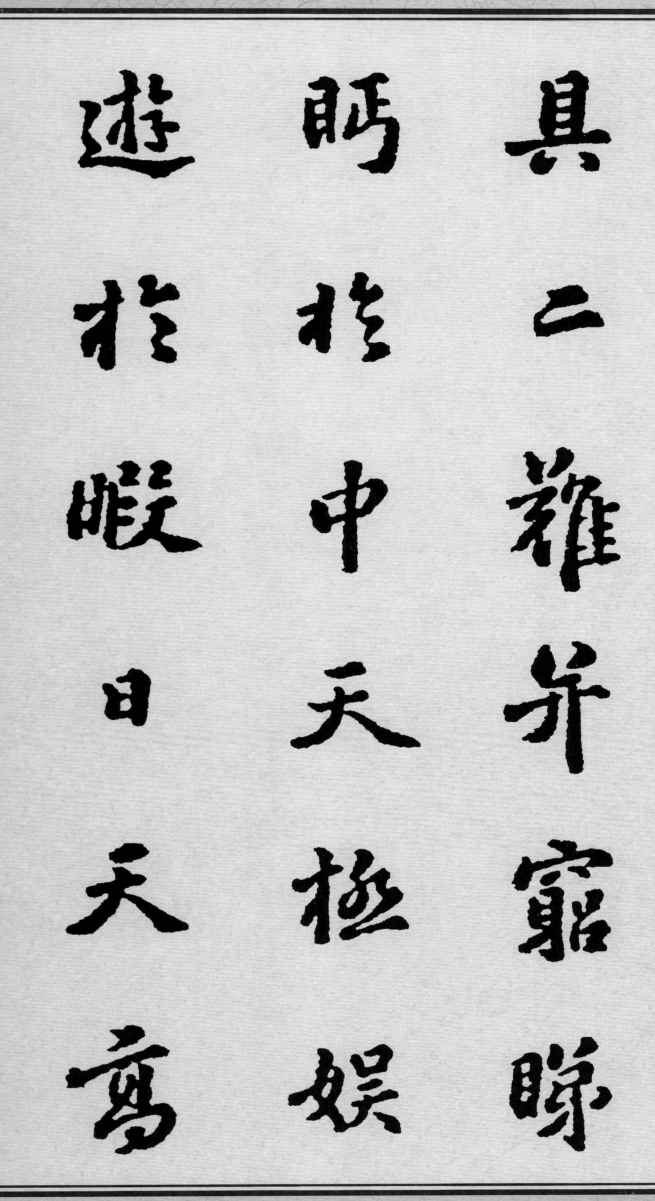

具二难并穷睇
眄于中天极娱
游于暇日天高

历代名家名文墨迹选

宋苏轼滕王阁序

二二

地迴覺宇宙之

無窮興盡悲來

識盈虛之有數

地迴覺宇宙之
无穷兴尽悲来
识盈虚之有数

历代名家名文墨迹选

宋苏轼滕王阁序

二二一

望 長 安 於 日 下

指 吳 會 於 雲 間

地 勢 極 而 南 溟

历代名家名文墨迹选

宋苏轼滕王阁序

深天柱高而北

辰遠關山難越

誰悲失路之人

历代名家名文墨迹选

宋苏轼滕王阁序

二四

历代名家名文墨迹选

宋苏轼滕王阁序

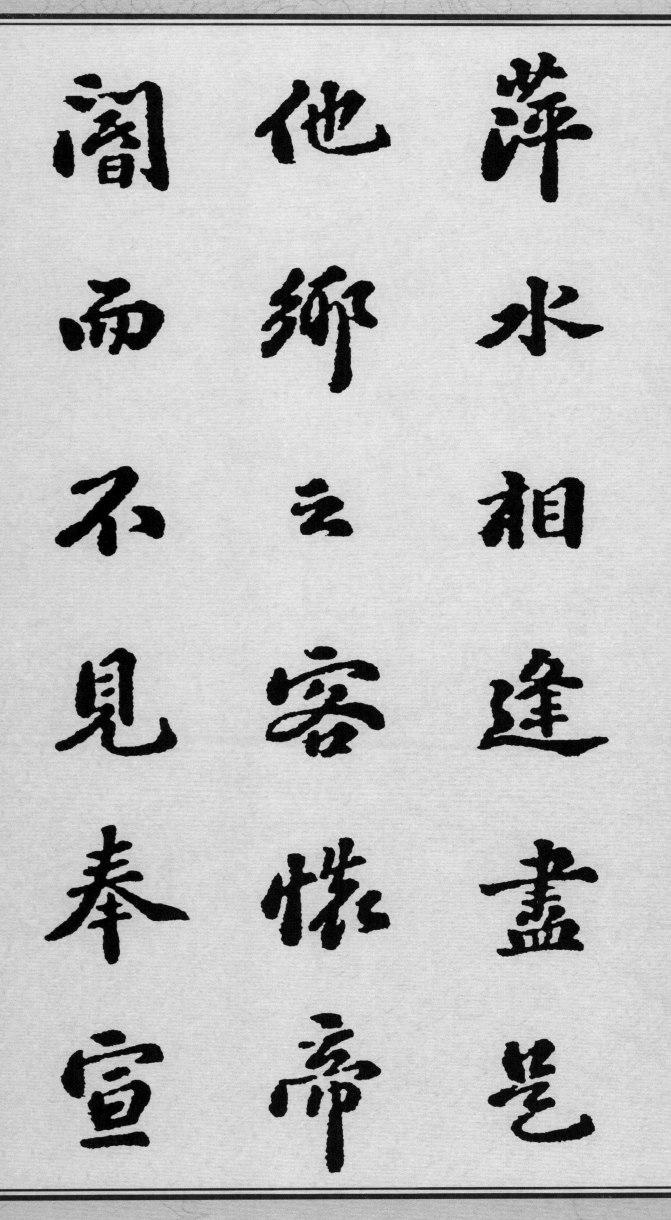

萍水相逢尽
他乡之客怀
阍而不见奉宣

宝以何羊鳴呼
時運不齊命途
多舛馮唐易老

历代名家名文墨迹选

宋苏轼滕王阁序

历代名家名文墨迹选

宋苏轼滕王阁序

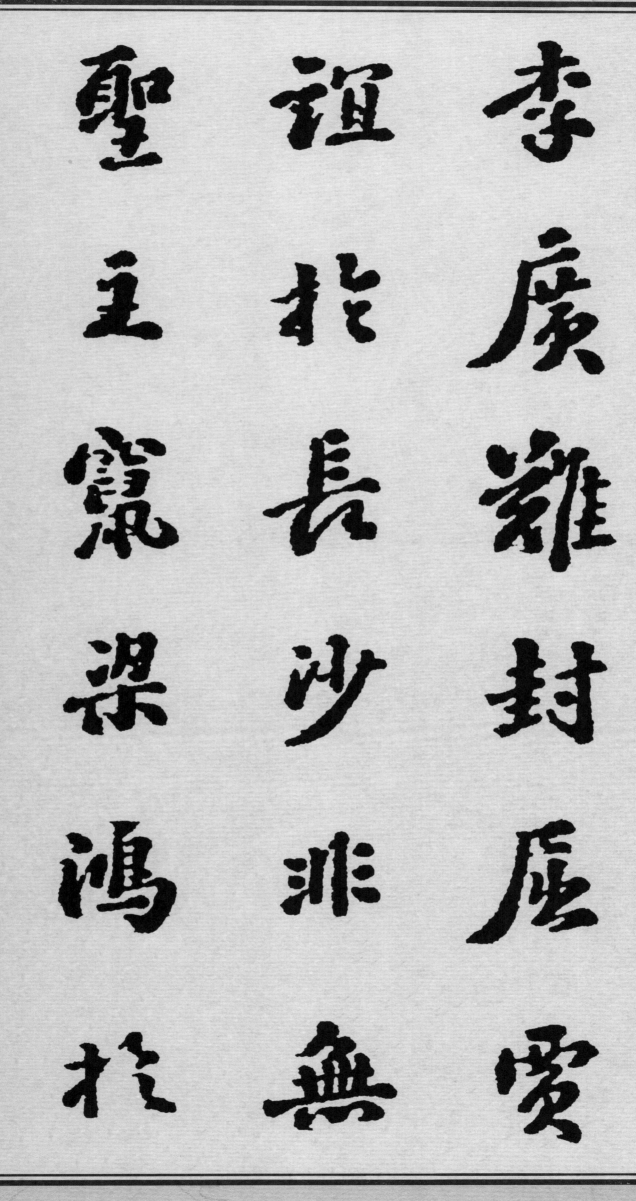

李廣難封屈
誼扵長沙非無
聖主竄梁鴻扵

海曲岂乏明时
所赖君子见机
达人知命老当

历代名家名文墨迹选

宋苏轼滕王阁序

二八

历代名家名文墨迹选

宋苏轼滕王阁序

盖壮宁知白首

之心窮且益堅

不隆青雲之志

酌貪泉而覺爽

處涸轍而相歡

北海雖賒扶搖

历代名家名文墨迹选

宋苏轼滕王阁序

三〇

可接东隅已逝
桑榆非晚孟尝
高洁空余报国

历代名家名文墨迹选

宋苏轼滕王阁序

可接东隅已逝

桑榆非晚尝

高洁空余怀报国

之心阮籍猖狂

篁歘窮途之哭

勃三尺微命一

历代名家名文墨迹选

宋苏轼滕王阁序

历代名家名文墨迹选

宋苏轼滕王阁序

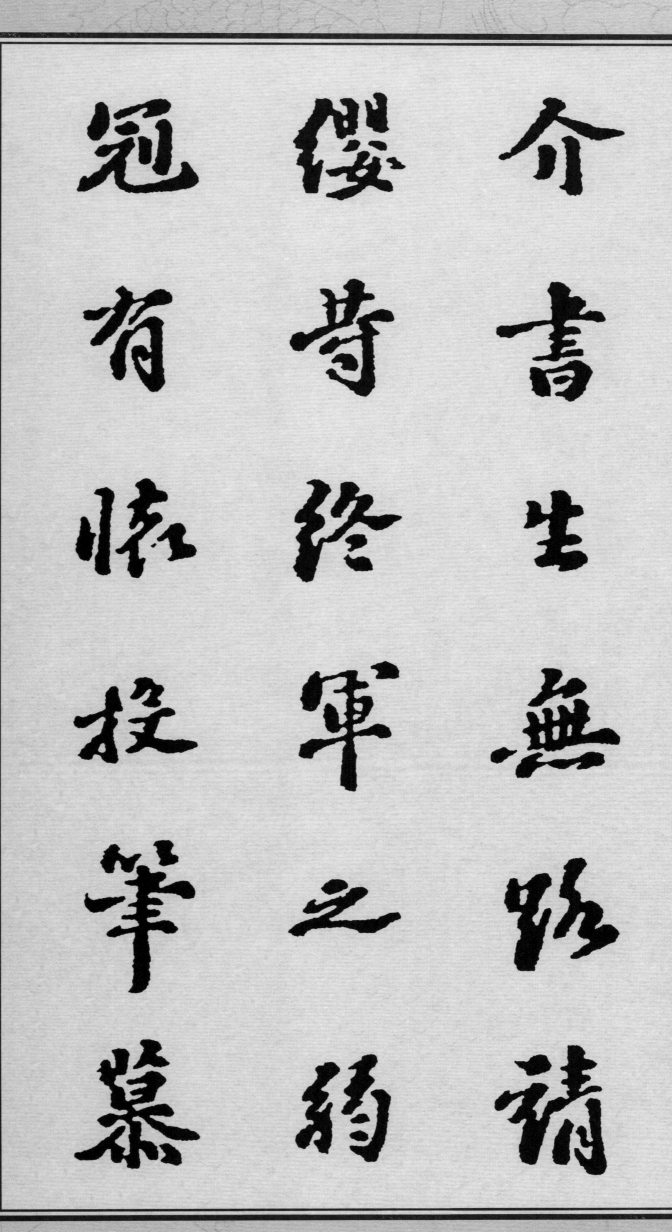

介书生無路請
缨等終軍之弱
冠有懷投筆慕

宗悫之长风舍

簪笏于百龄奉

晨昏于万里非

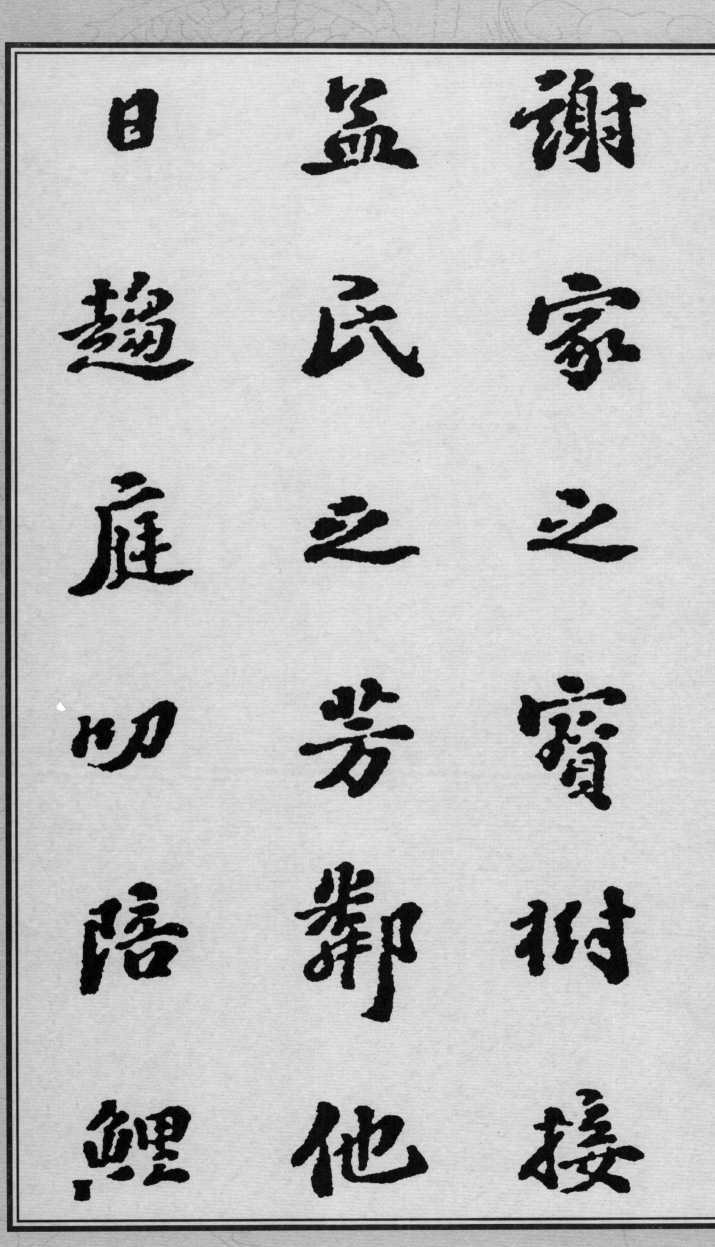

历代名家名文墨迹选

宋苏轼滕王阁序

對今晨捧決喜

記龍門楊意不

逢槎凌雲而自

历代名家名文墨迹选

宋苏轼滕王阁序

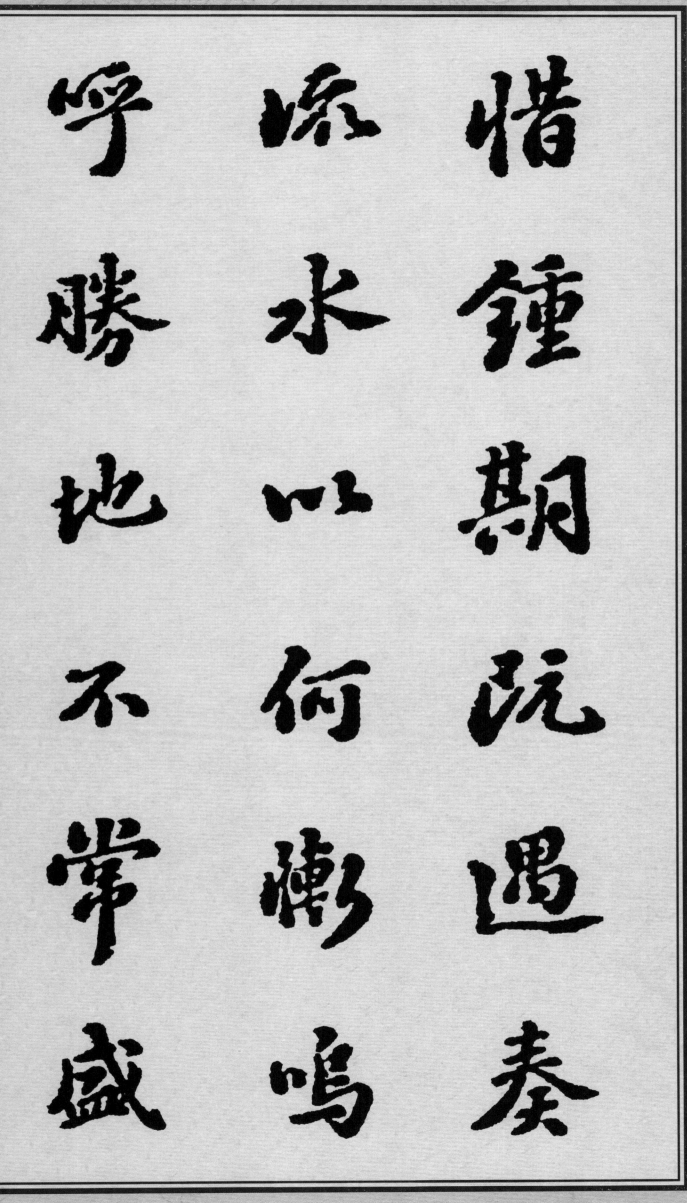

历代名家名文墨迹选

宋苏轼滕王阁序

筵难再兰亭已
矣梓泽丘墟临
别赠言幸承恩

历代名家名文墨迹选

宋苏轼滕王阁序

于伟饯登高作
赋是所望于群
公敢竭鄙怀恭

于伟饯登高作
赋是所望于群
公敢竭鄙怀恭

历代名家名文墨迹选

宋苏轼滕王阁序

疏短引一言均赋四韵俱成诗云

历代名家名文墨迹选

宋苏轼滕王阁序

滕王高阁临江渚
佩玉鸣鸾罢
歌舞画栋朝飞

南浦雲朱簾暮

卷西山雨閒雲

潭影日悠悠物

历代名家名文墨迹选

宋苏轼滕王阁序

攬星移几度秋

閣中帝子今何

在檻外長江空

历代名家名文墨迹选

宋苏轼滕王阁序

自流

東坡居士書

历代名家名文墨迹选

宋苏轼滕王阁序